黄 玲 编著

弦动世界
——用胡琴与世界对话

上册
中外抒情
二胡音乐33首

上海大学出版社
·上海·

序

翥 芳

上海是中国二胡音乐创作、演奏、教育和海外推广的重要基地之一。作为国际大都市，上海的二胡音乐背靠江南，对话京华，辐射全国，面向世界，形成了自己独特的文化气质。江南烟雨的传统神韵与海派文化的天宽地阔，同样在二胡音乐的艺术园林中有着多方面的美妙呈现。

音乐教育家黄玲老师，先后在上海师范大学和华东师范大学音乐系接受二胡演奏和教育的本科与研究生教育，曾在多所高校和国内外的演奏会上表演过二胡独奏与协奏，深受广大听众的认同与好评。之后，她又转益多师，先后师从萧白镛、周皓、张锐、曹元德、王国潼等名师，在上海诸多高校特别是在民乐团教琴育人，做出了诸多成绩。

上海的民乐与二胡的音乐教育实力雄厚。上海音乐学院和两所师范大学，主要是培养专业的演奏员和教育工作者；而黄玲老师身为上海市青少年活动中心"手拉手艺术团"民乐团团长，主要是培养和训练社会上对民乐与二胡有兴趣、有基础、有追求、有梦想的中小学生、大学本科生和研究生，这当中的艰难辛苦，如鱼饮水，冷暖自知。

黄老师带出来的学生，先后获得"敦煌杯"华东地区二胡比赛金奖、第七届亚洲国际音乐节金奖、"长三角"地区民族乐团展演活动优秀奖。多年来，她先后为上海音乐学院、上海师范大学音乐学院、南京艺术学院、上海财经大学和同济大学输送了许多优秀生源，还为日本、美国、加拿大等海外的艺术与音乐系科输送了具备中国二胡与民乐背景的留学生。辛苦的教诲之功，如春风化雨，催生了一大批二胡音乐与民乐艺术的新苗，令人为之感佩。

从 2009 年起，在全国各种民乐展演及比赛中，上海市青少年活动中心"手拉手民乐团"的《龟兔赛跑》《绽放的白玉兰》《合家欢》《葡萄熟了》《雪山魂塑》《新岛之恋》《校园鼓韵》等节目，20 多次荣获各类"金奖""银奖""一等奖""优秀演奏奖""优秀组织奖"等；2012 年，在"中华之星"艺术大赛全国总决赛中，黄玲老师荣获"优秀指导老师"荣誉；2013 年，在魅力校园"超越梦想"第十四届国际青少年大型艺术交流盛典中，民乐团

荣获"艺术教育先进单位",黄玲老师荣获"艺术教育先进个人"称号;2015年至2019年,在"我的中国梦"国际少年儿童文化艺术节的比赛中,民乐团荣获"最佳组织奖",黄玲老师也荣获"优秀指导教师"称号;2019年,第十五届"长三角"民族乐团展演在上海举行,黄玲老师原创的民乐合奏《秋千》荣获"特色团队奖"称号,创作的二胡独奏曲《童趣》入选金胡琴奖获奖作品系列《胡琴小型作品集》(2019年由人民音乐出版社出版发行)。

黄老师作为二胡演奏专业的高材生,曾获全国少年儿童音乐比赛(二胡独奏)一等奖,上海市大、中、小学校文艺汇演二胡独奏一等奖。多次赴我国澳门和日本、新加坡、马来西亚等地担任二胡独奏和教学工作,得到了国际同行的赞誉。

作为教师,她也曾获得上海市教育局音乐教师课程优秀奖。她还在《民族民间乐器》《全国师范教育》《电影评介》《戏文》等杂志上发表过10余篇音乐理论文章。其论文《论民族音乐月光曲的美感》获全国优秀论文奖,《音乐教育对人的全面素质的培养》获2005年上海市第四届学校艺术教育论文评比二等奖,《上海市大学音乐教育调查报告》获2005年全国首届艺术教育科学论文评比二等奖、上海市第四届学校艺术教育论文评比一等奖。

我觉得黄玲老师难能可贵的努力,还体现在一系列二胡与民乐等音乐教材的编写上。她的个人二胡专集2集(VCD、CD)由上海声像出版社出版,编著的《二胡抒情小品练习100首》2008年由人民音乐出版社出版、《简明视唱实用教程》2005年由上海三联出版社出版。

有感于二胡乐谱中的新曲创作偏少,特别是能够让中外音乐爱好者都广泛接受的二胡新曲偏少,近些年来黄玲老师从中外民间音乐和西方音乐大师的作品入手,改编了诸多二胡新曲。

黄玲老师的新著《弦动世界——用胡琴与世界对话》,上册所选中外抒情二胡音乐33首,可以引导外国人对中国的二胡"一见钟情(琴)",共同来体验中外抒情音乐的美妙旋律,一起感悟艺术美的乐趣;下册用二胡这一中华民族音乐中最富有抒情气质的主奏乐器,来演绎"西方近代音乐之父"巴赫的巴洛克复调音乐,从曲谱编创上试图开创二胡教育的国际化之路,促进民乐与西乐的结合。将复调音乐用胡琴重奏的方式来训练,是一种智力、逻辑和多声思维的训练。

泱泱上海,古风尚存。民族音乐,大观缤纷。

作为二胡审美与艺术教育的同行,作为曾经在北京大学等高校主持过民乐演奏会的演讲人,作为央视全国民乐比赛的评委之一,我对黄玲老师这么多年在青少年二胡教学上取得的成绩深感欣慰,对其在二胡改编新创曲目中所具备的民族民间情韵和国际化交流推广情怀至为感佩。我也相信中国的二胡与民乐,中国的艺术和文化,在黄玲老师和我们大家的共同努力下,会在海外邂逅更多的知音,得到更多的赞美和理解,收获文化上的相互尊重与携手同歌、拉弦共舞。

前 言

二胡是中国民族器乐中最富有表现力的弦乐品种之一。怎样在二胡教学的严格训练的同时让学生们获得快乐、受到熏陶、得到人生的启迪，这是我一直在思考的问题。

如何引导人们对二胡产生兴趣和学习热情？如何使中国扣人心弦的二胡能成为全世界家喻户晓、喜闻乐见、爱不释手的乐器？是使命感、责任感促使我移植、改编用二胡来演绎中外音乐作品，以国际化的视野使全世界的乐迷们对中国的二胡"一见钟情（琴）"，在具体的实践与教学中，我倍感这项工作的任重而道远。

在三十多年看似枯燥的二胡教学中，我坚持"以育人为本体，以生活为源头，以二胡练习作为增强想象力的路径，用音乐教学来提高情商，引领学生"的育人理念，化枯燥为生动，让学员们在重复演练中增强想象力，把艺术与生活的有机结合作为感悟幸福的过程，把历经辛苦获得成绩、收获快乐作为人生历练的基本境界，真正将古人"乐者，乐也"的启迪化为现场的体验、艺术的感悟和审美的乐趣。

本书能够集腋成裘地汇集起来并得以出版问世，首先要感谢我的一批又一批学生！是他们在学习过程中有所成就、有所进步、有所感悟，激励着我要更进一步地提高琴技和艺术修养，要在教学过程中不断总结经验、创作新的乐章。看到学生们以艺术特长生的身份考进了心仪的重点高中，考入了上海财经大学、同济大学、复旦大学，考取了上海音乐学院、上海师范大学音乐学院、南京艺术学院甚至美国、加拿大、日本的音乐学院等，我欣喜万分。

其次要感谢多年来培养教育我的每一位恩师！是他们接力赛跑般的悉心指导，让我在音乐艺术教学中历经辛苦，体验快乐，明确学习、演奏与教学的方向；也很感谢我亲爱的阿芬姐姐和周医生大哥，是他们的支持与付出，才使我能无忧无虑地投入到心中最喜爱的神圣的音乐教育事业中去。我成长的每一步，都离不开大家对我用心的付出！

值得一提的是在 2018 年 11 月底，在参加纪念改革开放 40 周年——德艺双馨艺术家许国屏先生笛艺人生研讨会时偶遇林利功先生，是他给予我去挖掘和整理多年来创作和教学资料汇

总的思路提点，在此，再次向林利功先生表示深深的感激之情！

本书的艰辛制谱，得到了我的好友、上海市工人文化宫茉莉花艺术团民族乐团中胡首席顾西林先生的大力支持和帮助，由衷地深表感谢和致敬！

谨望广大读者和乐友们能够喜欢本书，让我们在二胡学习和演奏的过程中，不断深入生活，丰富想象，增强生活的体验和艺术的幸福感。对我个人而言，能够在曲目编创、移植和教学导引中收获快乐，传播福音，最终锻造相对完美的人格精神便是最大的收获。

在二胡艺术的道路上励精图治，力求做到中西结合，西乐中演，致敬经典，是我们共同的、永远的追求！

目 录

1. 加伏特舞曲 / 1
2. 拔根芦柴花 / 2
3. 蓝色探戈 / 4
4. 高山青 / 6
5. 小咏叹调 / 10
6. G 大调小步舞曲 / 11
7. 情愫 / 12
8. The Rain / 13
9. 音乐的瞬间 / 14
10. e 小调奏鸣曲 / 15
11. 抒情圆舞曲 / 18
12. 燕子 / 20
13. 悠闲 / 22
14. 丝路舞曲 / 23
15. 小夜曲 / 24
16. a 小调圆舞曲 / 26
17. 轻舟 / 27
18. 天空之城 / 28
19. 小宝贝 / 30
20. 挪威舞曲 / 31
21. 春之歌 / 32
22. 东方舞曲 / 34
23. 旋律 / 36

24. 温柔的倾诉 / 38

25. 第二圆舞曲 / 39

26. 溜冰圆舞曲 / 42

27. 如歌的行板 / 44

28. 晚会圆舞曲 / 46

29. 海滨之歌 / 49

30. 情缘 / 50

31. 思乡曲 / 52

32. 一步之遥 / 54

33. 玫瑰人生 / 58

1. 加伏特舞曲

(法) 戈赛克曲
黄玲移植、定谱、定弓指法

1=D 4/4 ♩=126

(Sheet music for erhu / Chinese instrument — numbered notation)

练习提示：

　　加伏特是法国古代民间舞曲。为再现的单三部曲式结构，节奏活泼而轻快。

2. 拔根芦柴花

扬州民歌
黄玲改编

练习提示：

原是流传于江苏扬州一带的民间曲调"秧田歌"。旋律中的连音线、后半拍、切分及 coda 中一气呵成的十六分音符节奏，充分展现了农民在田里劳作、即兴而唱的欢愉心情。

3. 蓝色探戈

(美）安德森曲
黄玲改编、定弓指法

练习提示：

探戈起源于非洲西部，19世纪末成为流行于阿根廷及其他拉美国家的双人舞，20世纪初发展成为一种社交舞蹈。本曲是一首著名的轻音乐舞曲。为二部曲式结构，B段在A段的基础上，运用了一个模进手法，提高了一个纯四度音程，大调式。其中的♭3、♭7两音，具有鲜明的布鲁斯音乐风格，旋律舒展而宽广。

4. 高山青

台湾民歌
黄玲改编

练习提示：

　　本曲根据台湾民歌、电影《阿里山风云》主题曲改编。引子 8 小节，为单三部曲式；中间插入过渡，后加花变奏及尾声。旋律欢快、明朗。

5. 小咏叹调

(德) 巴赫曲
黄玲移植、定谱、定弓指法

练习提示：

本曲旋律优美而舒缓。注意乐谱中的变化音的指距位置及连音线的时值；揉弦的幅度及运弓的速度要"如歌声"。

6. G大调小步舞曲

(德) 贝多芬曲
黄玲移植、定谱、定弓指法

1=G 3/4 ♩=92

典雅优美地

练习提示：

　　这首小步舞曲呈三段体结构，充满活泼轻快的情趣，常为音乐会保留曲目之一。

7. 情 愫

1=G 2/4 ♩=62

黄玲曲

慢板 深情地

练习提示：

本曲旋律优美，略带伤感之情。演奏时要注意装饰音（前倚音、波音及下滑音）的过渡与韵味。

8. The Rain

(日）久石让曲
黄玲移植、定谱、定弓指法

9. 音乐的瞬间

（奥）舒伯特曲
黄玲移植、定谱、定弓指法

1=G 2/4 ♩=92

练习提示：

这首音乐小品结构短小，仅1分多钟的时长，用三段式写成，即 A+(B₁+B₂)+A 三段。用二胡来展现欢快、轻松的浪漫主义情怀。

10. e小调奏鸣曲

(意) 帕格尼尼曲
黄玲移植、定谱、定弓指法

练习提示：
4/4 拍和 6/8 拍的弱起韵律，左手的拨弦，散发出音乐旋律迷人的光彩。

11. 抒情圆舞曲

练习提示：

本曲为三部曲式，引子为第1—3小节，主部为第4—36小节，中部为第36—67小节，再现部为第68—85小节。

12. 燕子

(德）布格缪勒曲
黄玲移植、定谱、定弓指法

练习提示：

注意演奏主、次旋律时，左右手手指力度和运弓的结合；乐谱中多次出现的重音，象征着燕子在天空中欢快地飞翔。

13. 悠 闲

黄玲曲

$1=C$ $\frac{2}{4}$ ♩=48

练习提示：

本曲为 ABA 曲式结构。平稳流畅的二胡旋律，可以传达出悠闲自得的神情和对美好的生命感受。

14. 丝路舞曲

黄玲曲

练习提示：

本曲用新疆特有的 X X X X X 节奏中弓处演奏，表现载歌载舞的欢乐场景。出弓要果断、饱满；左手的下滑音，表现出"歌舞之乡"的人们性格开朗、蓬勃向上的精神和"火焰山"一般的热力、自由奔放的情感。

15. 小 夜 曲

1=C 4/4 ♩=72

如歌的行板

(奥）海顿曲
黄玲移植、定谱、定弓指法

练习提示：

这首优雅的小夜曲又名《如歌的行板》，如优美的田园诗，旋律轻快而明朗，充满生机。音程时而大跳，富有变化，注意乐句中句末音的力度控制。

16. a小调圆舞曲

(波) 肖邦曲
黄玲移植、定谱、定弓指法

练习提示：

本曲为ABACA回旋曲式。A主题是a小调，弱起开始；B、C段为a小调的同名大调A大调，明朗的色彩旋律以急进大跳为主，倚音、颤音等装饰音的运用，展现了旋律的优美和灵巧。

17. 轻 舟

黄玲曲

练习提示：

　　一叶轻舟在碧波间荡漾，无限喜悦在心潮中激荡，万般休闲在桨声中体验，生命的美好境界在轻舟中绽放。演奏时要注意后半拍弱起节奏及延音线时值的准确。

18. 天空之城

(二胡二重奏)

$1 = {}^{\flat}B$ $\frac{4}{4}$

中速 稍快

(日)久石让曲
黄玲移植、定谱、定弓指法

练习提示：

　　用胡琴重奏形式及音乐中的tr，感受海鸥在无边无际的湛蓝的天空中不屈不饶、坚毅勇敢、自由自在地飞翔，未来的希望令人遐想……

19. 小宝贝

$1 = {}^\flat B$ $\frac{3}{4}$ ♩=78

黄玲曲

练习提示：

　　本曲音乐徐缓、优美。在春光融融、万物复苏的初春钟声敲响下，和煦的阳光，春天的气息，温暖着每个人的心灵。

20. 挪威舞曲

(挪)格里格曲
黄玲移植、定谱、定弓指法

练习提示：

全曲呈ABA三段式结构，A调转C调的远关系转调时，注意指距音准。

21. 春之歌

练习提示：

本曲为门德尔松钢琴创作的所有"无词歌"中最为著名的曲子，旋律流畅而明朗。旋律中出现的变化半音，用二胡演绎，别有一番乐趣。

22. 东方舞曲

(二胡二重奏)

（俄）居伊曲
黄玲移植、定谱、定弓指法

$1=\flat B$ $\frac{6}{8}$ ♩=108

小快板

练习提示：
　　旋律的下行以斯拉夫调式中特有的增二度音程为其特色，音乐特别动人。

23. 旋 律

练习提示：

　　这首曲子是 ♭E 大调，三部曲式。其中不断运用连弓、跳弓、装饰音、顿音……加上力度的变化，充分体现了二胡艺术技巧的丰富多彩，好像一幅田园音画，十分引人入胜。

24. 温柔的倾诉

(意)尼诺·罗塔曲
黄玲移植、定谱、定弓指法

练习提示：

本曲旋律简洁而委婉。用二胡缠绵的音色，柔声倾诉着荡气回肠的爱情故事。

25. 第二圆舞曲

(胡琴重奏)

(苏)肖斯塔科维奇曲
黄玲移植、定弦、定谱、定弓指法

1=♭E 3/4 ♩=152

二胡 C G 定弦（6̣ 3）
中、高胡 G D 定弦（3̣ 7̣）

40

练习提示：

　　本曲用胡琴重奏来演绎华丽而明快的圆舞曲旋律，充分体现胡琴丰富多彩及迷人的音色魅力。

26. 溜冰圆舞曲

(法)瓦尔德退费尔曲
黄玲移植、定谱、定弓指法

1=A 3/4 ♩=168

中、高胡AE定弦(1 5)

练习提示：

小圆舞曲的第一主题，宽广平稳，流畅明丽，使人联想到溜冰的人们舒展优美的舞姿；小圆舞曲的第二主题，运用八分音符并强调节奏，使乐曲充满着轻松活泼的情绪。

27. 如歌的行板

练习提示：

本曲是柴可夫斯基作品中最为人们熟悉与喜爱的作品之一，呈复三部曲式。委婉、寂寥的旋律，令人沉思和有所期望。

28. 晚会圆舞曲

练习提示：

　　本曲改编自世界著名轻歌剧《快乐的 Widow》主旋律，旋律中的连音、变化音和附点的运用，使得作品轻快而灵动。

29. 海滨之歌

(日) 成田为三 曲
黄玲 移植、改编、定弓指法

$1=C$ $\frac{6}{8}$ ♩=112
CG定弦（15）

练习提示：
本曲6/8拍，以优美动人的旋律，展现大海的波澜壮阔与无穷的魅力。

30. 情 缘

练习提示：

　　本曲原型是赵化南编剧，周仲康作曲的大型现代沪剧《方桥情缘》主题歌，曲调优美深情，韵味浓郁。移植成如诉如泣的二胡演奏曲，使人听后为之动容。

31. 思乡曲

练习提示：

　　本曲为 ABA 三段体结构。A 段是慢板，有 a、b 两个主题：a 主题采自内蒙古民歌《城墙上跑马》，旋律如泣如诉，似旅人月下独白、灯下凝神，曲调呈下行，显得低沉；b 主题略微昂扬，音调呈上行，是对美好事物的吟咏。B 段具有舞蹈节奏，让人能够感受到作曲家对往事的追忆，也能品味到其儿时在父母羽翼下的种种欢娱和温情。随后乐曲又回到 A 段，再现主题，表达对家乡和亲人的眷恋之情。

32. 一步之遥
(胡琴重奏)

(法) 卡洛斯·加德尔曲
黄玲移植、定谱、定弓指法

练习提示：

　　用二胡与中胡重奏的形式，来展现这首华丽而高贵动人的探戈名曲。柔美性感的二胡引领着旋律，犹如卓越多姿的女人，踩着探戈舞步，举手投足间透着冷艳高贵的气质。第二声部的二胡好似默契配合的舞伴，两者的合作，是那么的精彩、委婉、浪漫而动人；中胡鲜明而激荡的节奏，让舞者翩翩旋转，将旋律引入高潮。

33. 玫瑰人生

(胡琴重奏)

1=♭E 4/4 ♩=66

二胡 CG 定弦 (6̣ 3)
中、高胡 GD 定弦 (3̣ 7̣)

(法) 艾迪特·皮雅芙、路易·古格利米曲
黄玲移植、定谱、定弓指法

练习提示：

本曲用胡琴重奏的形式，展现温馨、浪漫而抒情的旋律。

黄 玲 编著

弦动世界
——用胡琴与世界对话

下册
富丽堂皇的巴赫二胡曲

上海大学出版社
·上海·

前 言

二胡是我国独有的民族乐器之一。从唐代发端至今,已经有一千多年的历史。

古往今来,二胡以自己独特的音色与个性,感动了一代又一代的演奏者与听众。二胡演奏界别中高人辈出,他们将二胡艺术一次次地推向新的巅峰。作为民族音乐体系中的弦乐主奏乐器与独特的审美样式,二胡已经成为当之无愧的国宝之一。

中国近代民族音乐一代宗师刘天华是现代派二胡鼻祖,他借鉴吸收了西方乐器的演奏技艺和演奏技巧,把二胡定位为五个把位,从而扩大了二胡的音域范围,确立了新的视听与审美领域。

刘天华的西乐中用,也给我们的二胡教学带来了新的思考:怎样在二胡教学中植入西方音乐,让学生在耳熟能详的西方音乐作品中获得快乐、受到熏陶、得到人生的启迪?如何使在中国家喻户晓的二胡成为全世界乐迷们喜闻乐见甚至爱不释手的乐器?

一、教材编写初衷

为弘扬传统民族音乐,促进民族乐器与西方音乐的结合,本教材用二胡来演绎巴赫的巴洛克复调音乐。

巴洛克(Baroque)原指不规则的珍珠,由此而生的巴洛克艺术风格流行于17世纪,在绘画、建筑和音乐上都有着各自独特的表现。巴洛克音乐强调节奏的跳跃性,多旋律复调音乐在弦乐上体现得特别充分。被尊称为"西方近代音乐之父"的巴赫,其代表作主要体现在多首小步舞曲中,将它们改变成二胡教学曲,演奏起来风格浓郁,别有洞天,既是一种尝试,也有如下益处:

用二胡重奏的形式演绎复调音乐,既可让二胡学习者感受复调音乐织体的魅力所在,又

可让学习者加深对多声部音乐的了解，还可以提升学习者左右脑的协调处理能力，对于提高思维的系统性和手指的灵活性有很大帮助。

这是一次中西方音乐结合的尝试，也是二胡与世界音乐的对话。相信各位二胡学习者在不断的训练中，定会有所成就、有所感悟。

二、乐曲与调式分析

1. 小步舞曲

小步舞曲是一种起源于西欧民间、后流行于法国宫廷中的三拍子舞曲，因其舞蹈的步子较小而得名，风格典雅，明快轻巧。

2. 波洛涅兹舞曲

波洛涅兹舞曲又称波兰舞曲，是一种庄重的三拍子舞曲，起源于波兰民间。16世纪末为波兰宫廷所采用，一般在举行大典或集会时由行进中的队列来表演。18世纪盛行于欧洲后，也成为舞会中的行列舞。波洛涅兹舞曲像一种三拍子的进行曲，每小节的强拍经常有几个音，速度比玛祖卡慢，风格威武，气势雄壮。

3. 进行曲

进行曲产生于军队的战斗生活，主要用来统一行进过程中的步伐。从17世纪起，渐渐传入音乐领域，用于世俗性的礼仪活动并进入音乐会演奏以及歌剧、舞剧音乐中，最终成为一种特定的音乐体裁。曲调规整，节奏鲜明。

4. 摩塞塔舞曲

摩塞塔舞曲又称穆赛特舞曲或者风笛舞曲。穆赛特是法国的一种小巧的风笛，带有一个皮囊，演奏时放在腋下鼓气。这种乐曲在低音部中往往有一两个始终不变的音，它们使音乐显得恬静并有田园风情。

5. 布列舞曲

布列舞曲又称布雷舞曲，产生于16世纪的法国。与小步舞曲一样，一开始是流传于民间。以两个八分音符加一个四分音符构成的短促活泼音型最为典型，在巴赫的笔下以自由织体形式处理，构成古二部曲式。节奏明快。

6. 加伏特舞曲

加伏特原是法国古代民间舞曲，曾在法、德两国流行一时。其特点为中速，2/4拍或4/4拍，旋律轻盈优雅。

7. 谐谑曲

谐谑曲又称诙谐曲，是在小步舞曲的基础上发展演变而来的，通常用独特的音调、新奇的节奏、戏剧性的转调和强弱对比等手法达到一种幽默风趣的音乐效果。

8. 萨拉班德舞曲

萨拉班德是西欧古老舞曲之一种，常用于贵族社会和舞剧中，速度缓慢，音调庄重。

9. 大调

大调式简称大调，又称大音阶，为西方传统调式之一，由七个音组成，分为自然大调、和声大调和旋律大调三种。大调式最主要的特征是色彩明朗、辉煌。

10. 小调

小调式简称小调，为西方传统调式之一，由七个音组成，分为自然小调、和声小调和旋律小调三种。小调式最主要的特征是色彩柔和、暗淡。

在二胡艺术的道路上探索前行，励精图美，力求做到中西结合，西乐中演，面向世界，致敬经典，这是我编写此教材的初衷。谨望本教材能起到举一反三、抛砖引玉的作用。

创新总有惊喜，嫁接常有意外。衷心地祝愿广大学习者能用二胡这一充满东方神韵的民族乐器演奏出巴赫的美妙舞曲。

目 录

1. c小调小步舞曲 / 1
2. c小调小步舞曲 / 2
3. d小调小步舞曲 / 4
4. g小调小步舞曲 / 5
5. g小调小步舞曲 / 6
6. g小调小步舞曲 / 8
7. E大调小步舞曲 / 9
8. F大调小步舞曲 / 10
9. G大调小步舞曲 / 11
10. G大调小步舞曲 / 12
11. G大调小步舞曲 / 14
12. g小调波洛涅兹舞曲 / 16
13. g小调波洛涅兹舞曲 / 17
14. g小调波洛涅兹舞曲 / 18
15. G大调波洛涅兹舞曲 / 20
16. D大调进行曲 / 22
17. ♭E大调进行曲 / 23
18. G大调进行曲 / 24
19. D大调摩塞塔舞曲 / 25
20. G大调摩塞塔舞曲 / 26
21. e小调布列舞曲 / 27
22. D大调加伏特舞曲 / 28

23. g 小调加伏特舞曲　/ 30

24. g 小调加伏特舞曲　/ 32

25. G 大调加伏特舞曲　/ 34

26. a 小调谐谑曲　/ 36

27. e 小调萨拉班德舞曲　/ 38

28. f 小调序曲　/ 40

1. c 小调小步舞曲

（胡琴重奏）

（德）巴赫曲

黄玲移植、定谱、定弓指法

1=♭E 3/4 优雅的小广板

二胡 ♭E♭B 定弦（1 5）

中、高胡 G D 定弦（3 7）

练习提示：

　　tr 记号，一拍 4 个 tr；三连音节奏的准确性；半音音程的指距及长、短乐句力度控制。

2. c 小调小步舞曲
(胡琴重奏)

(德) 巴赫曲
黄玲移植、定谱、定弓指法

练习提示：

第 13 至第 16 小节，第 25 小节至第 27 小节，切把位的音准及 tr 第一、第二声部旋律的此起彼伏，需优美地处理好各分句。

3. d小调小步舞曲
（胡琴重奏）

1=F 3/4 纯朴的行板

二胡CG定弦（5 2）

中、高胡GD定弦（2 6）

（德）巴赫曲

黄玲移植、定谱、定弓指法

练习提示：

注意分句、连句的对比，二胡第一声部第9、第11小节音程的大跳，二声部在第10小节四分符点音符节奏和前十六分节奏的时值准确性。

4. g小调小步舞曲
(胡琴重奏)

(德)巴赫曲
黄玲移植、定谱、定弓指法

练习提示：
注意八分音符的时值匀称和三拍的强、弱律动及第二声部的连音线时值的准确和变化，♯5♯4指距音准。

5. g小调小步舞曲
(胡琴重奏)

(德)巴赫曲
黄玲移植、定谱、定弓指法

1=♭B 3/4 抒情的小快板
二胡DA定弦(3 7)
中、高胡GD定弦(6 3)

练习提示：

　　g 小调即把 g 当作 la（小调中的第一级音），它是这个调式音阶的主音，构成音阶 la si do re mi fa so（音程为：一全一半两全一半两全）。旋律情感表达含蓄而柔美。

　　单二部曲式，A 段（16 小节）+B 段（16 小节），注意重拍和声部间手指和运弓的力度控制。

6. g小调小步舞曲

(胡琴重奏)

(德)巴赫曲
黄玲移植、定谱、定弓指法

$1={}^\flat B$ $\frac{3}{4}$ 抒情的行板
二胡 ${}^\flat B$ F 定弦(1 5)
中、高胡 G D 定弦(6̣ 3)

练习提示：

练习时，先视唱，体会第二声部中的主调音乐与第一声部的对比。

7. E大调小步舞曲
(胡琴重奏)

(德)巴赫曲
黄玲移植、定谱、定弓指法

1=E 3/4 中板
二胡 B#F定弦 (5 2)
中、高胡 AE定弦 (4 1)

练习提示：

翩翩起舞的优美旋律，注意连弓和分弓的弓速无痕转换。

8. F大调小步舞曲
(胡琴重奏)

(德)巴赫曲
黄玲移植、定谱、定弓指法

练习提示:

注意旋律分句,上波音及旋律中的 tr 每拍 4 个音的诠释。

9. G大调小步舞曲
(胡琴重奏)

(德)巴赫曲
黄玲移植、定谱、定弓指法

练习提示：
① 二胡的指位音准；
② 两个声部要特别注意乐谱中旋律此起彼伏的连线和乐句中的呼吸。

10. G大调小步舞曲
（胡琴重奏）

（德）巴赫曲
黄玲移植、定谱、定弓指法

1=G 3/4 活跃的小快板
二胡 D A 定弦 (5 2)
中、高胡 G D 定弦 (1 5)

练习提示：

G大调即（so）作为调式音阶的主音而构成的音阶 so la si do re mi #fa so（音程为：两全一半，三全一半），即G自然大调。

三拍子强、弱、弱的律动及跳音和连音的区别。A段结尾第15小节第1拍是三连音；B段结尾第39小节第1拍是二连音，注意节奏的准确掌握。

11. G大调小步舞曲
（胡琴重奏）

1=G 3/4 中庸的速度
二胡DA定弦(5 2)
中、高胡GD定弦(1 5)

（德）巴赫曲
黄玲移植、定谱、定弓指法

练习提示：
　　注意跳音弓段位置演绎的灵巧性；第 16 小节至第 17 小节 B 段音程的大跳音准把控。

12. g 小调波洛涅兹舞曲
(胡琴重奏)

（德）巴赫曲
黄玲移植、定谱、定弓指法

练习提示：

　　练习分句、十六分音符、后十六分音符及小附点、跳音的正确时值；带小三角的跳音是时值的 1/4；拉奏很短；带弧线的跳音要 3/4 时值稍长些；未带弧线的跳音，是用时值的一半演绎。

13. g小调波洛涅兹舞曲

(胡琴重奏)

巴 赫曲
黄 玲移植、定谱、定弓指法

$1=^{\flat}B$ $\frac{3}{4}$ 小快板

二胡 DA定弦（3 7）
中、高胡 GD定弦（6 3）

练习提示：

练习旋律中的前、后十六分音符的交错；小附点和连音线时值的准确；高、低声部旋律此起彼伏的力度强、弱对比；乐句的呼吸。

14. g小调波洛涅兹舞曲

(胡琴重奏)

1=♭B 3/4 活泼的快板

二胡 DA 定弦（3 7）

中、高胡 GD 定弦（6 3）

(德) 巴赫曲

黄玲移植、定谱、定弓指法

练习提示：

　　练习两手交配跳音、后十六轻拉；第 11 小节至第 18 小节声部旋律此起彼伏，连音线时值的节奏和低声部的纯八度大跳音程形成了鲜明的对比。

15. G大调波洛涅兹舞曲

(胡琴重奏)

1=G 3/4 小快板

二胡 DA 定弦（5̣ 2）
中、高胡 GD 定弦（1 5）

（德）巴赫曲
黄玲移植、定谱、定弓指法

练习提示：

注意旋律中的强、弱对比。

① A 段第一乐句的重音在第 2 小节八分音符上；第 3 小节每拍的重音和第 4 小节生动精彩的旋律层次要清晰。

② B 段第一乐句的重音在第 2 小节八分音符上；注意连跳音及第 15 小节的 f；第 19 小节的 p 强、弱对比；第 21 小节至第 23 小节，附点八分音符和三十二分音符旋律节奏要演绎得精准。

16. D大调进行曲
（胡琴重奏）

(德) 巴赫曲
黄玲移植、定谱、定弓指法

练习提示：

二胡D调中的切把位指位音准训练；切分节奏、变化音、A段第7小节附点四分音符时值的精准和分句。B段尾声：第二声部同音重复，好似富有弹性的"小军鼓"节奏，给人以鼓舞。

17. ♭E 大调进行曲
（胡琴重奏）

（德）巴赫曲
黄玲移植、定谱、定弓指法

1=♭E 2/2 中速的小快板
二胡 ♭E B 定弦（1 5）
中、高胡 G D 定弦（3 7）

练习提示：

　　精神抖擞、铿锵有力的进行曲。鲜明的节奏，热情而饱满。要注意三连音的平均时值；四分音符的 tr，每拍颤 5 个音；而二分音符的 tr，每拍颤 4 个音。

18. G大调进行曲

(胡琴重奏)

(德) 巴赫曲
黄玲移植、定谱、定弓指法

1=G 4/4 欢乐活泼地
二胡DA定弦 (5 2)
中、高胡GD定弦 (1 5)

练习提示：

① 区分跳音、连音。

② 二胡第二声部四分音符和八分音符的同音，好似"小军鼓"进行的节奏，注意右手持弓力度的强、弱对比。

19. D大调摩塞塔舞曲
（胡琴重奏）

（德）巴赫曲
黄玲移植、定谱、定弓指法

1=D 2/4 活跃的快板
二胡 DA 定弦（1 5）
中、高胡 GD 定弦（5 2）

练习提示：

切把位指法练习；纯八度音程和同音，也可用拨奏法；切分节奏、前十六分节奏精准时值的掌握；中弓段灵巧的跳音演奏。

20. G大调摩塞塔舞曲
(胡琴重奏)

(德)巴赫曲
黄玲移植、定谱、定弓指法

练习提示：
　　注意每句的乐句划分是从弱拍起。

21. e小调布列舞曲
(胡琴重奏)

(德)巴赫曲
黄玲移植、定谱、定弓指法

练习提示：

弱拍起，注意乐汇的句读划分及跳音区别；第一声部第15小节上波音的练习与低声部的第16小节不间断的复调音乐此起彼伏，使得音乐充满着活力。

22. D大调加伏特舞曲

(胡琴重奏)

1=D 2/2 田园风格的行板

二胡DA定弦(1 5)

中、高胡GD定弦(4 1)

(德)巴赫曲
黄玲移植、定谱、定弓指法

练习提示：

①各乐句通常从小节的中间部分两个四分音符开始起拍。

②三段体结构。

③二胡第二声部隐伏旋律注意空弦力度控制；为第一声部营造安静气氛；巴洛克时期 tr 的颤音演奏（2+2+3 个音）；切把位指距的音准。

23. g小调加伏特舞曲
(胡琴重奏)

(德)巴赫曲
黄玲移植、定谱、定弓指法

练习提示：

　　歌唱性的 A+B+A+C+A 回旋曲乐段；其中，B 段为 ♭B 大调；C 段为 d 小调调性的色彩变化。旋律音的前响后轻、后半拍的时值及声部间此起彼伏"歌唱性"的旋律，需层次分明控制好持弓力度。

24. g小调加伏特舞曲
(胡琴重奏)

(德) 巴赫曲
黄玲移植、定谱、定弓指法

练习提示：

注意声部独立的复调；乐句旋律中的重音及变化音的指距音准；同时在第28小节至32小节旋律层层递进，清晰而生动。

25. G大调加伏特舞曲

(胡琴重奏)

1=G 4/4 典雅、优美、活跃的舞曲

二胡DA定弦(5 2)

中、高胡GD定弦(1 5)

(德)巴赫曲

黄玲移植、定谱、定弓指法

练习提示：

　　着重练习旋律中的断奏、连奏对比；在第 12 小节至第 16 小节注意突出旋律。

26. a 小调谐谑曲

(胡琴重奏)

(德)巴赫曲
黄玲移植、定谱、定弓指法

练习提示：

A段开始a小调，B段开始C大调；中间变化音的出现，使得调性游离，最后又回到a小调。左手的切把音准指位练习。

27. e小调萨拉班德舞曲

(胡琴重奏)

(德) 巴赫曲
黄玲移植、定谱、定弓指法

练习提示：

 正确把握连音线时值以及三十二分和前十六分节奏时值。

28. f 小调序曲
(胡琴重奏)

(德) 巴赫曲
黄玲移植、定谱、定弓指法

练习提示：

　　共七段，为回旋曲式结构：A+B+A+C+A+D+A。

　　A段：一共出现四次，中间插入BCD段，分别运用十六分、模进、两个声部的对比复调及华彩乐段，旋律中多次出现的下波音，来模拟展示优美而典雅的舞姿。

图书在版编目（CIP）数据

弦动世界：用胡琴与世界对话 / 黄玲编著. -- 上海：上海大学出版社，2021.9
ISBN 978-7-5671-4331-9

Ⅰ．①弦… Ⅱ．①黄… Ⅲ．①胡琴－民族器乐曲－世界－选集 Ⅳ．①J648.2

中国版本图书馆CIP数据核字(2021)第190435号

责任编辑　傅玉芳
封面设计　柯国富
技术编辑　金　鑫　钱宇坤

弦动世界——用胡琴与世界对话

黄　玲　编著

出版发行	上海大学出版社
社　　址	上海市上大路99号
邮政编码	200444
网　　址	www.shupress.cn
发行热线	021-66135112
出 版 人	戴骏豪
印　　刷	上海颛辉印刷厂有限公司印刷
经　　销	各地新华书店
开　　本	889mm×1240mm　1/16
印　　张	7.5
字　　数	150千字
版　　次	2021年9月第1版
印　　次	2021年9月第1次
书　　号	ISBN 978-7-5671-4331-9/J·580
定　　价	95.00元（上下册）

版权所有　侵权必究
如发现本书有印装质量问题请与印刷厂质量科联系
联系电话：021-57602918

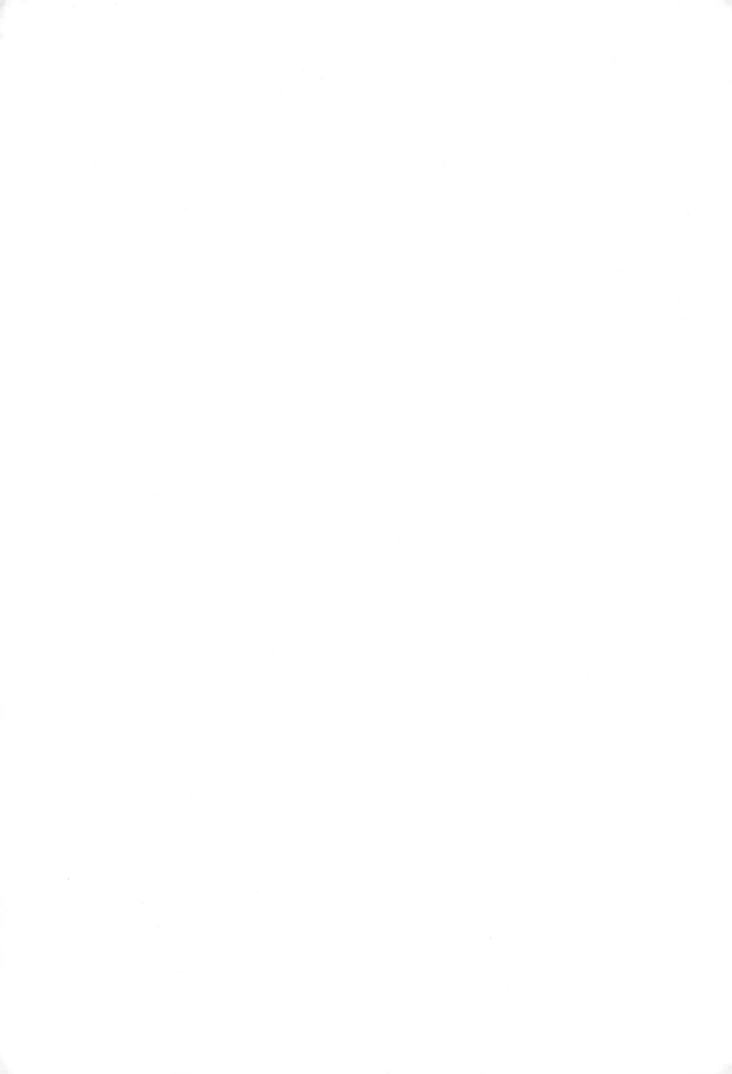